感谢你·照片——

用照片诉说心中的故事

레아의 감성사진,두 번째 이야기 (Emotional Photo Essay By Leah)
By 레아 (金銀貞,Leah)

Copyright © 2010 by 레아 (金銀貞,Leah)
All rights reserved.
Simplified Chinese Copyright © 2016 by BPG ARTMEDIA CO.,LTD
Simplified Chinese language edition arranged with HANBIT MEDIA
through Eric Yang Agency Inc.

图书在版编目（CIP）数据

感谢你·照片：用照片诉说心中的故事 /（韩）金
银贞著；金红译. — 北京：北京美术摄影出版社，
2016.8
ISBN 978-7-80501-907-9

Ⅰ．①感… Ⅱ．①金… ②金… Ⅲ．①摄影艺术
Ⅳ．①J41

中国版本图书馆CIP数据核字(2016)第122464号

北京市版权局著作权合同登记号：01-2013-1733

责任编辑：董维东
助理编辑：王媛媛
责任印制：彭军芳

感谢你·照片——
用照片诉说心中的故事

GANXIENI·ZHAOPIAN

[韩] 金银贞　著

金红　译

出　版　北京出版集团公司
　　　　　北京美术摄影出版社
地　址　北京北三环中路6号
邮　编　100120
网　址　www.bph.com.cn
总发行　北京出版集团公司
发　行　京版北美（北京）文化艺术传媒有限公司
经　销　新华书店
印　刷　鸿博昊天科技有限公司
版　次　2016年8月第1版第1次印刷
开　本　889毫米×1194毫米　1/24
印　张　9.5
字　数　97千字
书　号　ISBN 978-7-80501-907-9
定　价　59.00元

如有印装质量问题，由本社负责调换
质量监督电话　010-58572393
订 购 电 话　010-58572196　18611210188

感谢你·照片

——用照片诉说心中的故事

[韩] 金银贞 著

金 红 译

……记忆碎片……

温暖岁月里的

北京出版集团公司
北京美术摄影出版社

问候语

　　仅仅是随心而拍而写的故事，没想到以《感谢你·照片——用照片诉说心中的故事》为书名出版了此书。虽然现在常常后悔当初没有能够全情地投入，但是我也总是告诉自己在写书的时候"已尽了最大的努力了"，借比来不断安慰着自己。

　　因对摄影技术不甚了解，常常打着我所拍摄的是"情感照片"的幌子来辩解着。不过这个问题确实困扰过我。是否我所拍摄的照片和撰写的文字过于感性化了？我的照片和文字是不是不够简练？是不是太悲观了？这些问题也让我苦恼不已。其实对于总是认为自己不懂技术的我来说，在技术领域还是略知一二的，因对新款照相机不太感兴趣，所以对新款照相机总不太了解，也没有把光谱和像素数给背下来。但是只要涉及照相机和照片方面的知识却也没难倒过我。一想到这一点就多多少少有了些自信，而让我更加自豪的是我的照片和文字竟然能够以书的形式与大家见面。虽然我已掌握了如何运用照相技术，但是我却没有因此而炫耀。想到这些，我的腰板似乎挺直了许多。

　　在这本书里会出现比第一本书中更加丰富的感情表现手法。为了使得感情表现手法更加丰富，我牺牲了不少时间。色彩调整和光圈选择的方法通过搜索

引擎很容易就能学到。随着我感情的移动和波澜按下快门的方法，当遇到让心灵悸动的风时，当一个人流下孤单眼泪而想通过独自漫步进行自我疗伤的时候，我的经验之谈，虽然不够华丽，甚至有些理所当然的感觉，但我也要把这一本安静的、朴素的书献给与我相仿的人们。希望此书能给您的摄影生活助以微薄之力。

继续来聊一下我的个人故事。刚刚开始写这本书的时候就得知自己已经怀孕了，所以我并不是在状态特别好的时候开始的写作。因为怀孕的关系，情绪上多少有些起伏不定、烦躁不安，再加上整天只和照片与文字打交道，也曾担心过孩子的健康问题。然而现在回想起来真的是应该感谢当初所度过的时光，那些让我时常热泪盈眶的时光。这本书是我和宝宝一起完成的作品，我比任何时候都感到满足和充实。对于胎儿来说，比起听音乐和针线活儿这是最好不过的胎教了。这让我感到无比的幸福和感动。与照片和文字相比，我却像个孩子一样在哭鼻子和发牢骚中度过了六个月。在这里真心地感谢珍惜我和爱护我的丈夫，比起关心自己的身体而更加关心我的丈夫，没有他，我不可能以如此顺利和平稳的心态完成这本书的创作。同时，对耐心等待为我加油呐喊的朋友们和邻居们表示真诚的感谢。虽然不能逐一地向大家表达谢意，但请各位接受我心灵的拥抱。

最后，向在漫长的创作期间比起原稿而更关心我的身体而给予照顾和包容的出版社的工作人员表达我深深的谢意，托你们的福我才得以以最佳的状态完成此书。谢谢！

2010年8月12日

写于很热又多风的美丽的釜山夏日里　LEAH敬上

作为相信照片是让自己和世界紧密相连的绳索的作家，LEAH在这本书中用轻声细语的口气好像是在对好友讲述如何在照片中放入自己心情的故事。告诉人们得到这些并不难，即使没有昂贵的摄影装备，只要不贪婪，有一颗朴素的心，我们就可能得到我们想得到的照片，也并不用去模仿那些用来装饰城市一角的奢华的照片。

告诉人们只要静静地凝望一下自己的心情，静静地聆听一下自己的心声，那么你所期望的照片就会随之而来。

看着书中LEAH的照片你能够体会得到这一点，所有的这些感受都是LEAH长时间以来切身体会出来的珍贵领悟。幸福之日的记忆，朋友之间愉快的交谈，忧郁之日得以安慰的一天……就好像我们与LEAH一起度过按下快门的瞬间一样，作家的心情和感受被真实地、原原本本地传达了出来。

再强调一点，并不是每个人都非要有高超的技巧和昂贵的摄影器材，只要通过LEAH告诉我们的几个小窍门，无论是谁，用自己的相机也好，用带相机功能的手机也好，都能拍得到满意的照片。更值得赞许的是，LEAH用通俗易懂的语言方式把自己的窍门传授给大家，带给人们能在照片中看到她一样的错觉。与照片一样用感性的话语写满了整整一本书。

那么好吧，现在开始请你不要拒绝LEAH带给大家的故事。

拿起相机。

之后，倾听一下我们的心声。

电影《影子杀手》的导演

就像LEAH告诉人们的那样，照片的心情和故事像可爱的孩子会自己蹦蹦跳跳地出现在我们面前，继而也让我知道了在自己创作的歌曲中我得到了什么样的礼物。在读她文章的某一瞬间我明白了这一点。

有的时候，比起话语和文字，用照片来讲述故事会让人更加浮想联翩。静静地观看照片的时候，你就会发现细腻的感情藏在其中，在书中到处都藏着怎样才能获得让我们满意的照片的小贴士，就好像是在为了一次充实的旅行告诉我们该如何去准备的、贤明的好朋友一样。那个好朋友现在让你拿起相机，按一下快门，帮助你去做各种尝试，就好像是曾经让我心动和身动的音乐一样。

在心中作画的歌手熙瓦

目录
CONTENTS

03 照片之外的世界也有照片

01 　栽培生活的
　　照片的故事

感谢你，照片

　　我时时刻刻、分分秒秒都对照片致以感谢的问候，因为照片是把我和我的心灵与外界相联系起来的牢固的纽带，是稳重和可靠的挚友。

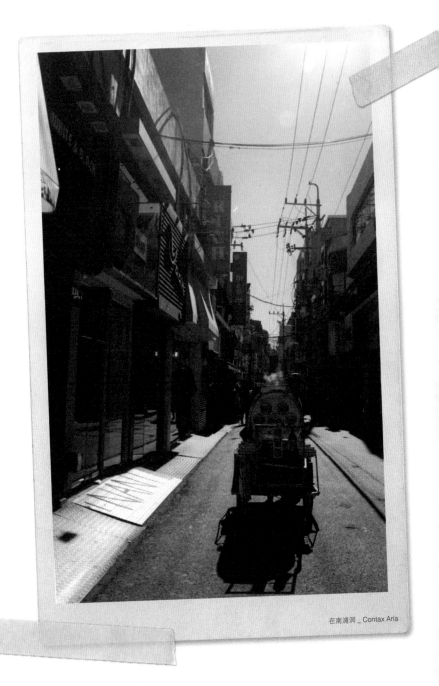

在南浦洞 _ Contax Aria

当我无法从伤痛中走出来的某一天，因不敢正视这个世界而变得小心翼翼的我，焦距调节器成了我非常棒的保护神。开始，我像一个胆小鬼一样躲在照相机后面，渐渐地，我看到了一个多姿多彩的世界。终于，我得以幸福地生活着。虽然不是爱人也不是大海，但是让我的生活发生改变的就是这一技术。

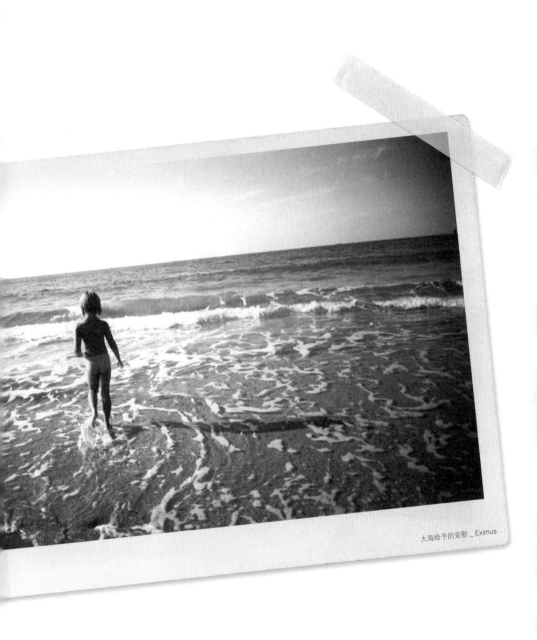

大海给予的安慰 _ Eximus

我们能一起吗？ _ Lomo LC-A

我也想当一个情报员

我寂寞的摄影生活是通过有个魅力名字的Lomo相机开始的。对照片连1%的兴趣都不曾有的我，在一次偶然的机会，看到了一张让我非常有感觉的照片，在那一瞬间"我也想像KGB一样舞动着风衣用着那气派的谍报专用的照相机"，心里暗暗地规划了这样的一个宏伟蓝图，同时我的摄影生活从此宣告开始。

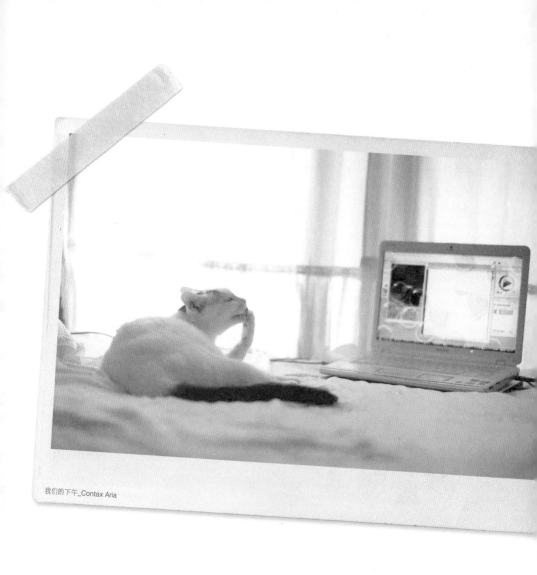

我们的下午_Contax Aria

比起眼睛，还要用心灵去感悟

一直以来，我从来都没有怀疑过照相机的自动功能，把所有的感觉固定在我的视线里进行拍摄着。因此我照片中的技术方面进步得很缓慢。另一方面，因为我坚持着在别人看来有点儿不太像话的固执，才使得我用照片来表达心情的能力略胜一筹。为此我感到很高兴。

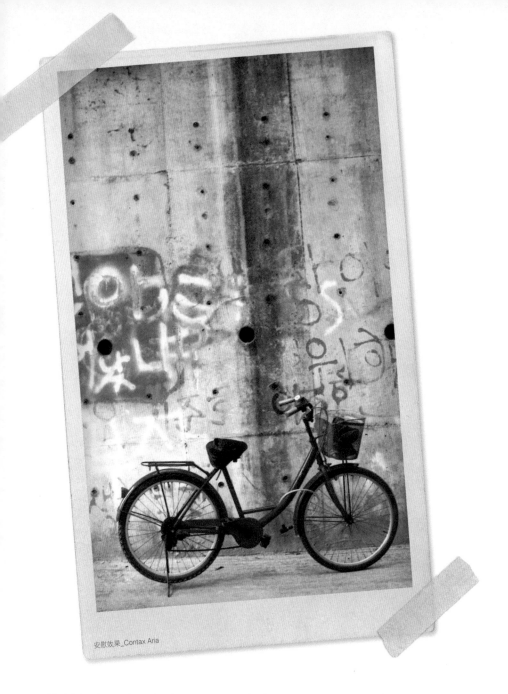

安慰效果_Contax Aria

从照片中我们也能观察出来，比起眼睛还要用心灵去感悟。

你

为什么

要

照相呢?

好，现在就是我们向自己
发问的时间了："你为什
么要照相呢？"

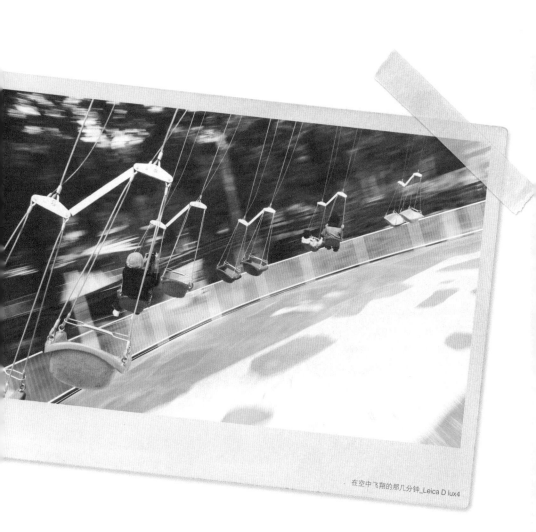

在空中飞翔的那几分钟_Leica D lux4

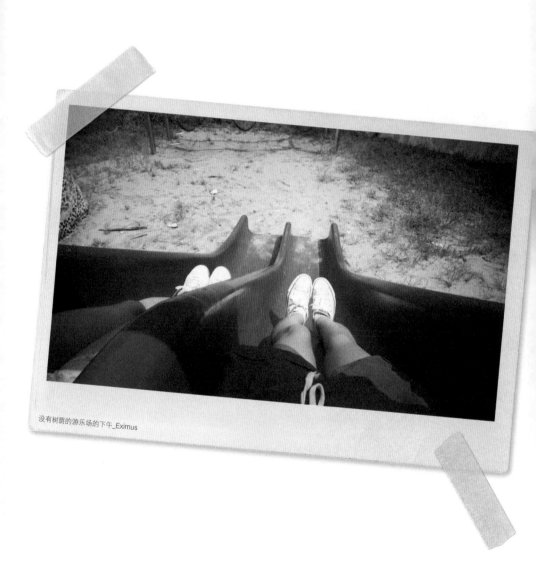

没有树荫的游乐场的下午_Eximus

或许，每个人的答案各不相同，也许有一些人为了留下漂亮女朋友的靓丽身影、留下旅行的足迹或是珍藏孩子可爱的模样、记录宠物滑稽的生活而从事拍摄活动。当然，料理和化妆方法也与照片生活有着密切和重要的联系。

我摄影的理由就是想"在照片中给我的心灵安个家"。我想,在众多的业余摄影爱好者中一定会有和我持同样想法的人。

注视着我_Contax Aria

将无法向人诉说的话语和秘密，或把并不轻松的生活旅程放在我的照片中，对我来说其实就是自我理解和安慰的过程，是再好不过的补药和治疗良方了。这种幸福的感觉就是我喜爱照片的理由，假如有人对我的想法点头赞同的话，我真的想马上飞奔到他的身旁恳求他"让我们成为好朋友吧"！

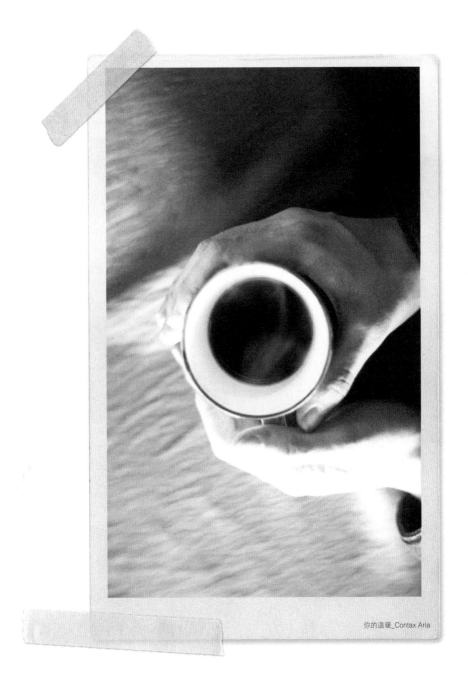

你的温暖_Contax Aria

曾经拥有阳光和咖啡的5月_Fuji Klasse W

抛弃欲望就会得到满足

若这种单纯的热情不变地持续下去的话，我们的摄影生活就会有无限的从容和愉快。有这么一句话："抛弃欲望就会得到满足。"为了比别人拍得更好，为了照片更加出名，为了照片得到更多的赞许，假如不去为了这些事而绞尽脑汁的话，仅仅是照片本身传递给我们的浪漫就会让我们的生活更加充实和自信。

充满期待，周围拿着照相机徘徊的摄影爱
好者更加深入地解析我们的世界，感悟我
们的世界，向温暖迈出一小步。期待着在
路上看到同样拿着照相机的人虽然会略感
羞涩，但是彼此用眼神温柔地问候一下的
从容。同时，不带任何欲望地开始"在
照片中为心灵安个家"。通过过程寻找
出属于自己的生活哲学之路，真诚地期
待着。

春天的使者_Contax Aria

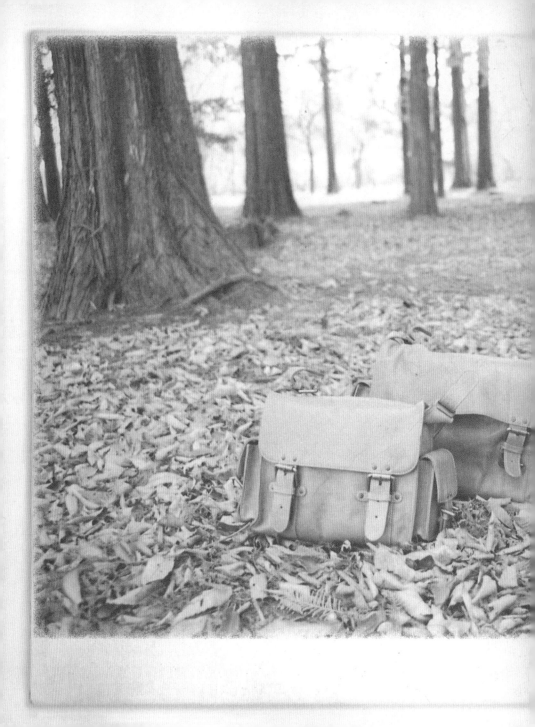

02　流淌着故事的
　　照片真好

站在感情的
交叉路口

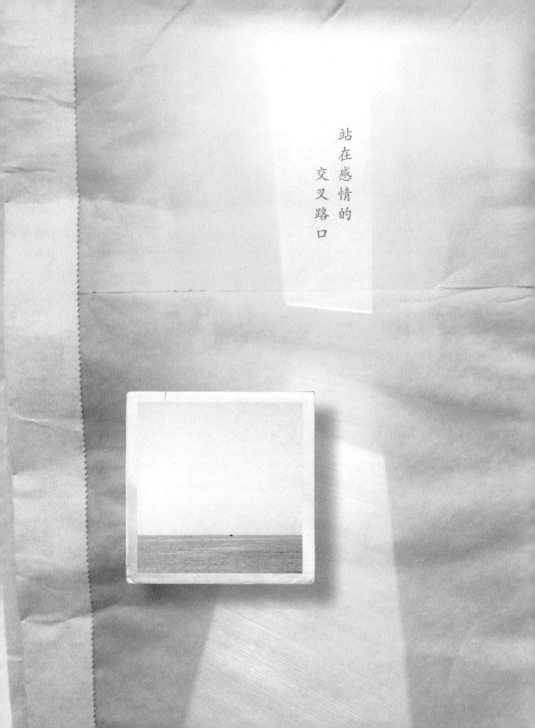

当我们的心情蒙上阴影或感到孤单时，其实我们早已在不知不觉中品尝着幸福的滋味。所谓幸福就是这样的，比起披上华丽的外衣告诉人们我要登场了的浪漫的、戏剧化的表演，照片更像是把幸福像书签一样插入到我们生活的点点滴滴中，在你没觉察到的瞬间，幸福的营养素已洒落到你全身的角角落落。

放下心情的午后 _ Contax Aria

向着彼此的方向 _ Fuji Klasse W

那么，当幸福来临时看到的风景应该是什么样子呢？或许是像1+1=2似的蕴藏在幸福公式里，还真是应该真诚仔细地思考一番呢！

平常一说起幸福，自然离不了天气。幸福是万里晴空的一天，幸福是阳光洒满庭院的早晨。但是，现在是否能稍稍改变一下这种固有观念呢？

用雨代替人 _ Contax Aria

下雨天的幸福充电

一直以来，都觉得抑郁与雨天是形影不离的两姐妹，然而抛开这种固有观念，我们可以自然地拍出温暖的照片，什么季节都没有关系。翠绿的树叶、火红的玫瑰、信号灯上滴落的雨水，所有的这些无一例外地拥有着展示幸福和感性的绝妙素材。

终于开始了

用雨代替人 _ Contax Aria

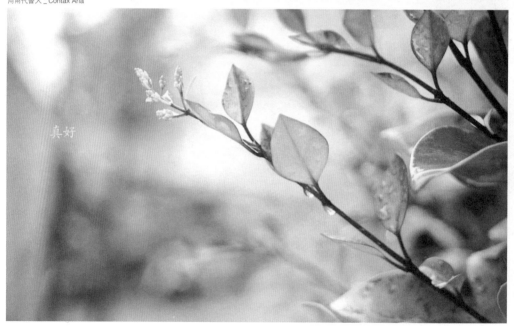

真好

同甘共苦的心绪

用雨代替人 _ Contax Aria

用雨代替思念的人

光芒触及的世界的感动

照片中如果有过多的光线进入的话，好多的摄影家都会认为这是"失败的作品"而将其弃之。在我周围有很多摄影家使用各种方法避免这样的情况发生。然而，刺眼和阳光是不可能被分割的，是想分也分不开的关系。甚至有时候刺眼的阳光还会起到辅助的作用，那就是让日常生活中很平凡的被摄体变得更加有艺术质感。您不觉得看着耀眼的照片会让我们完完全全地沉浸在幸福和灿烂中吗？

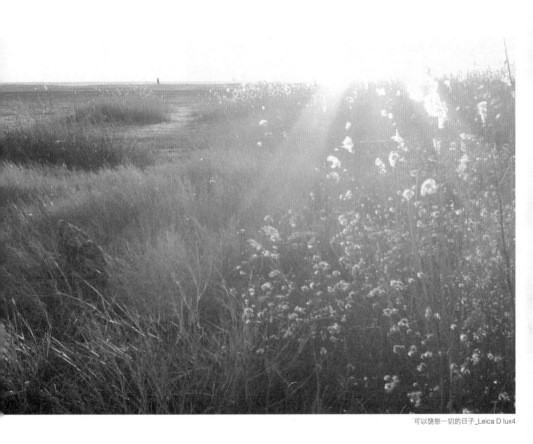

可以饶恕一切的日子_Leica D lux4

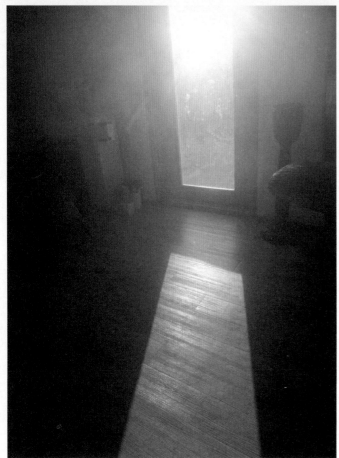

打开心之门_Leica D lux4

请在方方正正的框架中为了让光线透进来留出一条缝隙。因为一直以来，我们认为镜头的光晕现象是特别的禁忌，可是偶尔打破一下常规也许幸福的脚步就会叩响你的房门。

或许你曾走过的地方_Contax Aria

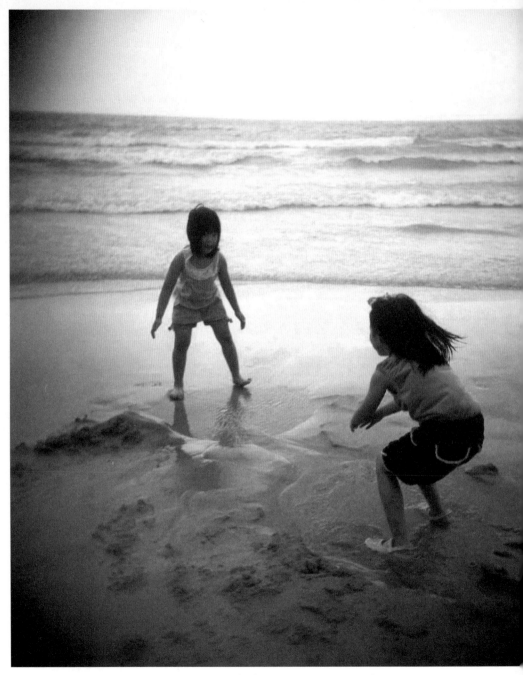

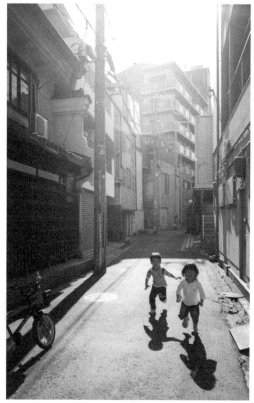

充满笑声的胡同_Fuji Klasse W

一张幸福意义下
的多样的照片

都说初生牛犊不怕虎，所以孩子们比大人还要勇敢和率真。看着他们奔跑的模样，看着他们为了漫画中人物和新上市的饼干真挚地争吵和讨论的模样，所有的这些场景都散发着幸福之光。我们不必走很远的路，只要在我们自己家附近的游乐场上等一个小时，值得回忆的童心就会让我们幸福不已。

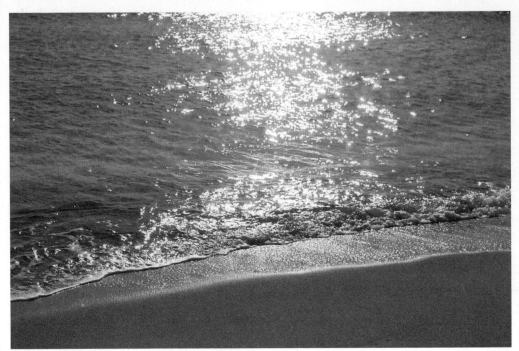

洒满霞光的日子_Contax Aria

虽然不是蔚蓝的天空和耀眼的太阳，不
是雪白的建筑和美丽的少女，但是想要
得到幸福的照片也并不难。夕阳西下的
傍晚和照在波涛上的霞光使我们拥有绵
软和恬静的舒适。深夜里绽开的光的蓓
蕾让我们暂时忘却了现实的残酷而成了
温暖我们的光芒。

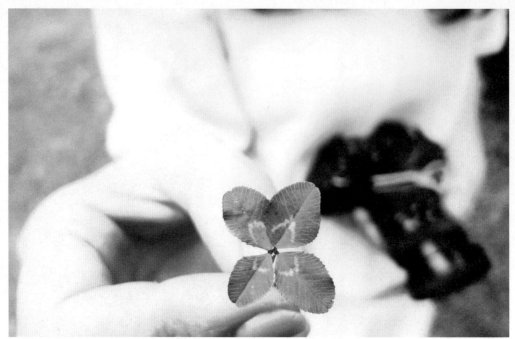

祈求幸运_Leica D lux4

直白和诚实的表现手法也是非常值得赞许的一件事情。不采用任何技巧而拍摄下来的照片让人更能感觉到亲切。尽情地拍下你想拍摄的照片吧，请不要错过它们。拍摄过程将会是一种享受，你会拍摄出包含HAPPY、阳光、愉快、微笑等积极要素的很多照片。比如，象征幸运的四叶草和盛开的爱人的笑容，画着幸福或者微笑的小贴画，或许有时会成为实用的幸福道具。

干净的时间_Olympus E - P1

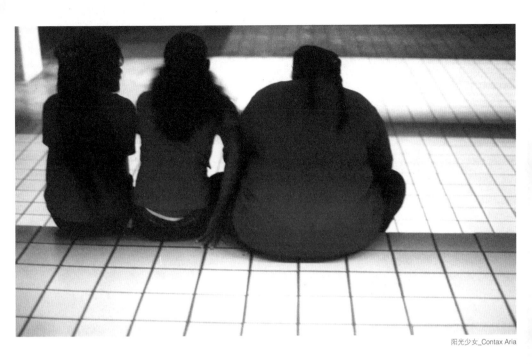

阳光少女_Contax Aria

最终，我们就像一张什么都没画的白纸一样。

当我们不带有任何固有观念和偏见在注视着这个世界时，如果想在这里寻找到幸福线头的话，仍然需要我们安静的眼神。当这些并排坐在一起的可爱背影成为幸福的拍摄对象时，它们或许会在不同的照片中得以团聚。

当然就在这一瞬间，我们已经充分地感觉到了幸福和满足。

就这样直到永远_Contax Aria

讲 述 爱 情

即使心痛也觉得好，因为实在是太好了才感觉到了心痛。在我们的人生道路上有那么几种非常珍贵的感情，其中就包括爱情。很多人包括我在内一直觉得没有爱情也没关系，没有坠入爱河也没有觉得不幸福啊？谁曾想，爱情会让我们如此地幸福，要是早点醒悟该多好，真的是后悔得不得了，因为最美丽的感情就是爱情。

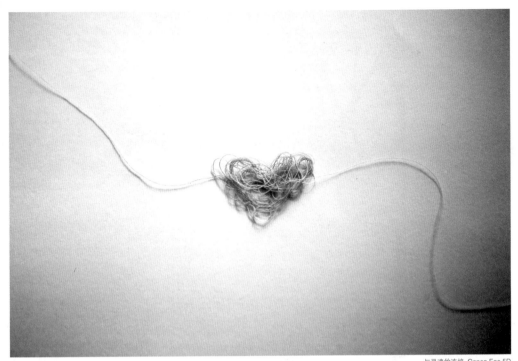

在照片中展示爱情可以说比表达其他感情要简单得多。无论是直接的还是间接的经验和知识实在是太多了。书或是电影，音乐或电视连续剧，甚至在饮料广告和小孩子的漫画书中我们都能学到爱的表达。所以说想表达爱情根本不需要复杂的过程。就像你所想象、所期望的那样用一颗单纯的心去按下快门，如果运气好的话，会在黑白照片中看到粉色的感情。

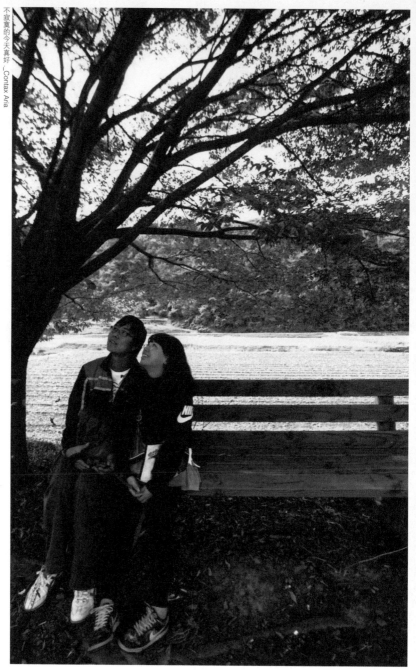

不寂寞的今天真好⋯Contax Aria

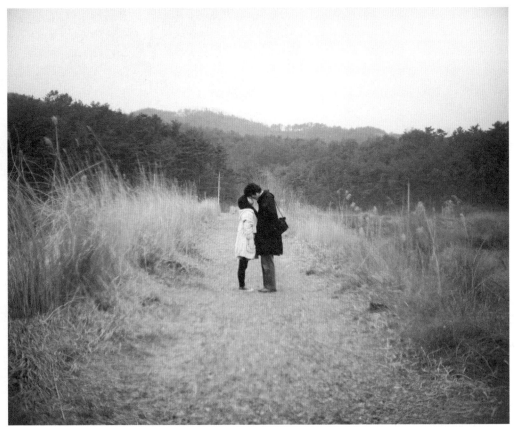

恋爱的纯洁_Olympus E-p1

我们之间的幸福

当两个人在同一幅画面里相互交织重叠的时候，我们看到了
爱情。与季节和天气无关，只有爱人之间才能有的亲密和炽
热的表情。

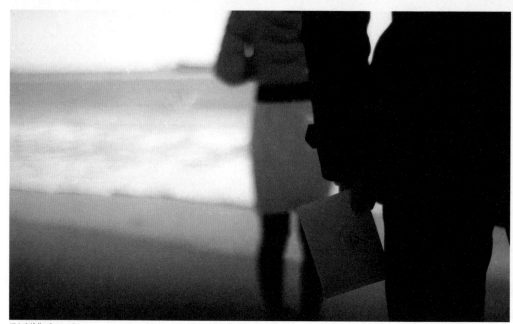

把心交给你._Contax Aria

不论做何种姿势，即使没有靓丽的外貌也没问题，充满爱意的两
人不管穿什么样的衣服做什么样的表情，永远都是爱的载体。请
把两个人的头发、脸、手和情侣鞋等所有能看到的都统统地放置
在画面里吧。当你按下快门的时候那粉色的感情已悄悄地溜进了
你的照相机里。

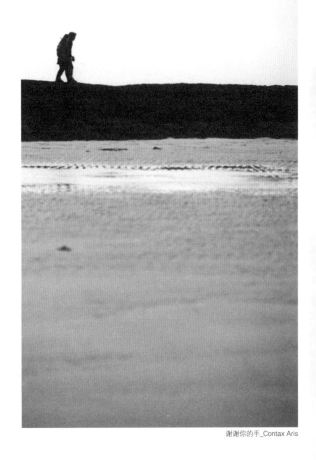

好，从现在开始如果想把爱情放在你的画面里，那么就立即拿起电话联络你周围平凡的情侣吧。让生活中的知己朋友在照片里散发灿烂的色彩。

心形
都是爱情

谈到爱情，自然不能不提到心形这个图案。不知从什么时候起这个图案带给了我们粉色记忆和心跳的感觉。我想会有很多人从小学开始就在笔记本上调整各种角度努力地画着这个图案。

我们周围存在着无数的心形。巧克力、化妆
品自不用说，在保健品及用于装饰房子的小
饰品中也能发现心形，将两手围成一个圆圈
也能轻而易举地形成一个心形。毫无顾忌地
享受着心形给予你的浪漫时，请不要犹豫，
赶紧抓拍吧。

扔出的心_Olympus E-P1

真的好幸福_Leica D lux4

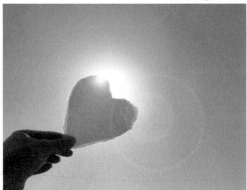

你是我最好的营养品_Canon Eos 300D

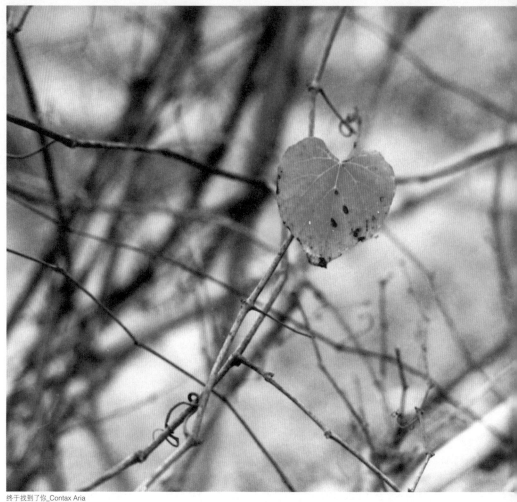

终于找到了你_Contax Aria

亲手去制造一个心形也是个不错的主意。秋日的落叶、凋零的花瓣、皑皑的白雪、海边的沙滩都可以成为制作心形的道具。虽然很幼稚，但是爱情不就是这样的吗？

两个人在一起永远是那么的多情

看到"2"这个数字，我们不由自主地会想到，无论发生什么事情都不会抛弃对方，都能感觉出相互守候的温暖。请用智慧的眼神去发现相互寻找彼此的场景吧。

谢谢在身边守护着我的人_Contax Aria

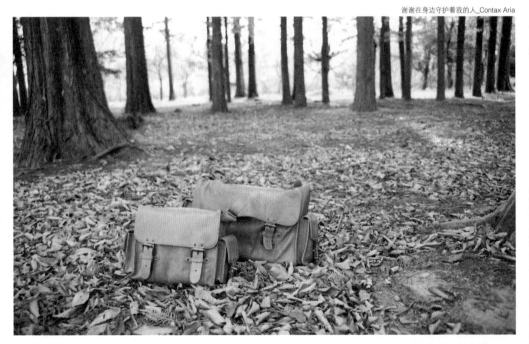

无尽的爱_Contax Aria

对于已找到爱情的人们来说，会充分理解这种感情。但是对于还是单身的人们来说，我会给他们展示对爱情值得充满期待和向往的浪漫画面。那么，现在就开始我们温暖的旅程吧。

走到哪儿了呢_Contax Aria

一 张 埋 藏 着 伤 心 的 照 片

沐浴在轻盈的春风里，假如我们每天都被温暖和健康包围着，我想，在人生的道路上没有比这个更加幸福的了，然而生活并非如此简单。心灵经常受到伤害，对孤独特别敏感的我们是比谁都柔软的存在，只要是一个小小的伤痛也会让我们轻易地倒下。

当我们想推开让我们伤痛和疲倦的折磨我们的这些感情的时候，我们会选择捂住自己的耳朵让自己躲藏起来，却没想到我们变得越来越空虚。所以，我们需要照片。空虚的心灵和眼睛相对视虽然很孤单，但是这珍贵的视线得到的照片也表现了只属于我的感情，也就是战胜自己的过程。

或许_Nikon FM2

我曾有过因为痛苦心情而把自己封闭起来的时候，躺在地上一动也不动地听着悲伤的音乐流着眼泪，我所有的精力都被这种伤感纠缠着。可不知为何就想拍摄一下伤心的照片，当苦恼于选择何种形式把这悲伤的感情拍摄下来的时候，这个过程反倒变得很有意思。

够不到我的光_Leica D lux4

　　苦恼和碰撞的伤口慢慢愈合。现在回过头仔细想一想并不是
伤口自己在慢慢地愈合，而是那些伤口转移到了我所拍摄的
照片当中。

记住那跨越_Contax Aria

模糊的视线，
让我无法抬头的心情

悲伤让我们不再拥有端正和明朗的视线。我所拥有的那种模糊的心情就好似焦点没有对好的照片一样。

现如今，因为照相机技术的发展和进步，想把照片拍得模糊还
真不是容易的一件事情呢。AF（Auto Focus）的速度得到了飞
速的发展，这时，我们在 MF（Manual Focus）的状态下调整
镜头的距离。假如你使用的是高级的或是小型的照相机，那就
在 MF（Manua Focus）的状态下调整焦距，在近和远之中选择
感觉最模糊的画面时按下快门。

那天的记忆_Olympus E-P1

我会记住这眼泪的

在一开始讲述的关于幸福的故事里，我曾经讲
过雨是"装满温暖的感性的道具"。有一定含
义的雨会根据速度、季节、色感和气氛分成几
种感情。它们分别是清新、爽快和悲伤。

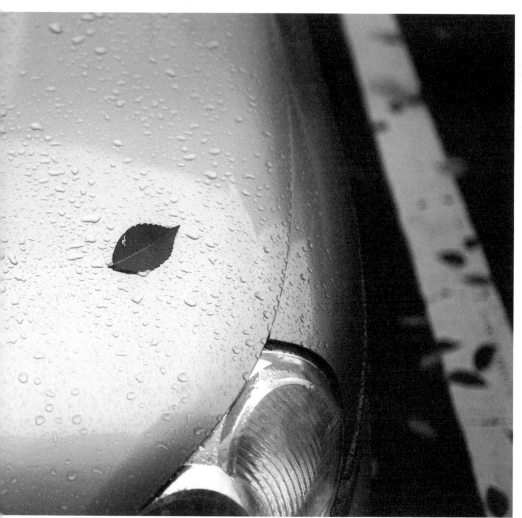

不是悲伤而是秋天_Canon Eos 5D

伤痛之地　也是风之家

风比较多的地方理所当然的树也多。有别于拥有灿烂之心的感
情，当人们用伤感的眼神凝望一棵树木的时候，它似乎好像也
在向人们述说着它长久以来的孤单和寂寞。虽然它很健壮，但
也是一棵容易受伤的树。不知怎么就觉得它与孤独的我是如此
相像。

昏暗的风景，通过那长长的遥远的景象让我们感受到了如此荒凉。因为阴天，惨白的夜晚连落日的余晖都没有，雨水将至的空地和台风吹过的时段、没有人迹的乡间小路等恶劣的天气里的要素会让我们的感觉表达得更加细腻。

在紫色云彩的下面_Contax Aria

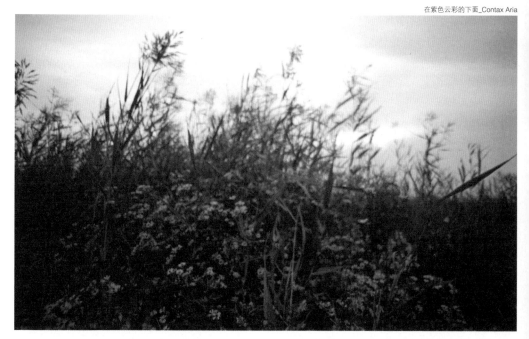

打开门，与在外
面等待着的众多的
故事邂逅

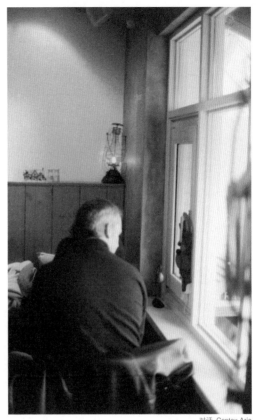

对话_Contax Aria

一 杯 清 茶 给 予 的 安 慰

休息和业务，等待和表白，悲伤和愉快，众多的故
事在我和被摄主体之间这不过1米的间距里不断地
发生着——我们热爱的咖啡小店。

白日梦_Contax Aria

最近，即使没有什么约定也照常光临咖啡店的人不在少数，有为了课题和作业打开笔记本电脑的人，也有窝在舒适沙发里织毛线活儿的少女，当初的咖啡小店是彼此之间相互交流的空间，现如今成了独自一人也能享受精彩时光并拥有各种各样便利设施的地方。

心满意足的温暖_Contax Aria

在没有特别出行计划的日子里，必定要走进去停留片刻的地方就是咖啡店。
因此常常想咖啡店已成了家以外我们停留最多的地方，在那亲切和温暖的地
方，我们的故事会以什么样的色彩流淌着呢？虽然我们记录拍摄的都是一些
容易被人遗忘的微不足道的日常小事，却是对珍贵的时间干净利落和方便取
阅的保管方式。

人真好

面对放松紧张后疲惫乏力的人们，能够轻松地
拍摄到我所热爱和珍惜的人们在咖啡店里展示
着自己最真实、最自然的一面。

某个休息日_Fuji Klasse W

装入气球里的感情

最近一些时尚漂亮的咖啡小店相继开业迎客，好像在告知人们"我们对营业收入不大关心"，仅仅是想向人们表现主人个人的兴趣爱好而已。

派对_Contax Aria

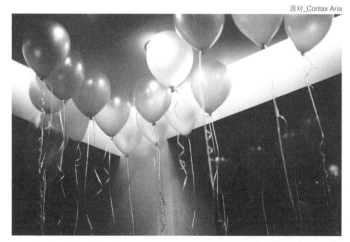

还是一个人吗_Contax Aria

寻找这样新开业的咖啡小店，不知不觉地成了我的新的
兴趣爱好。

我想肯定还有人由于害羞还不能在咖啡店里把照相机拿出来进行拍摄，虽然心里面对那些很自然地拿起相机拍照的人感到羡慕。所以在相隔不到 1 米的地方，在不妨碍他人的前提下，不要忘了在我们所选择走进去的咖啡店里尽情地探索和享受自由吧。

肯定的力量_Fuji Klasse W

非常小心地要了一杯咖啡，等咖啡凉了下来，我们也到了离开咖啡店的时候。这时请故意向老板或是店员投以轻松的眼神，面带最善良的表情问一句：

可以预定吗?_Contax Aria

"请问，能否照一张相？"

故事们_Contax Aria

当对咖啡店里的小物件和小装饰品进行拍摄时，为了突出拍摄主体请尽可能在表现手法上不要过于深沉。当然，这也是一种让画面更有感觉的方法。因考虑到是在室内进行拍摄，所以应充分地放开光圈提高 ISO 的高度。在光线不够充足的地方拍摄静止物体时，确保快门的速度是非常关键和重要的问题。

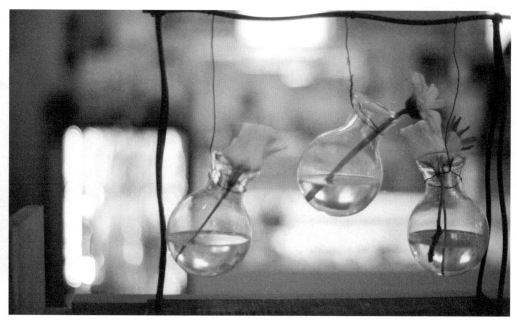

在巧克力花里_Contax Aria

你有点来晚了_Fuji Klasse W

当咖啡店
　　成为风景时

在百无聊赖、寂寞乏味的某一天，灰尘安安静静地落下，在田园风格的咖啡馆内端庄的女学生们三三两两地低头细语着，从头到脚被咖啡的香气融化至酥软。

凝望着时间_Fuji Klasse W

重要的是请牢记这瞬间懒懒的感觉，不要抛弃它，并尽量用视角宽的镜头一次性地记录咖啡馆里的所有。把空位置给予的懒散、低沉的话语声、阳光和咖啡香统统地装在相片里，将时间和空间原封不动地储藏起来。

深夜_Contax Aria

为了生计而忙碌奔波的都市人们，追赶
着从起点出发，追赶着到达终点。当发
现自己在扮演着寒酸的都市人时我也曾
彷徨过，心里面也想过再也不能这样活
了，真害怕哪天像沙子一样塌下和散
落。下了天大的决心才开始的艰难的健
身散步运动，没想到让我得以领悟到了
散步原是休息。

带着天空散步_Contax Aria

当初为了到达某一个目的地而"行走"。是"行走"让我遇到了这辈子都想在上面散步的林荫小道，因为怕错过这迷人的美景而不敢快走，甚至总是回头张望着。散步成了我的休息手段。四季的轮换、风景的变化，是散步让我享受着这一切。就像"散步"这个单词带给我们清爽的感觉一样，边走边看闲适地带给了我这小小的惬意。

总是以为道路两旁的风景是一成不变的，其实它每天都在以不同的表情悄悄地发生着变化，虽然这变化微小且平凡。通过能够发现周围发生变化的那份悠闲和为了摄影"甘愿粉身碎骨"而得到的这么一张照片，带着我们自己的干净视线和平静心态。

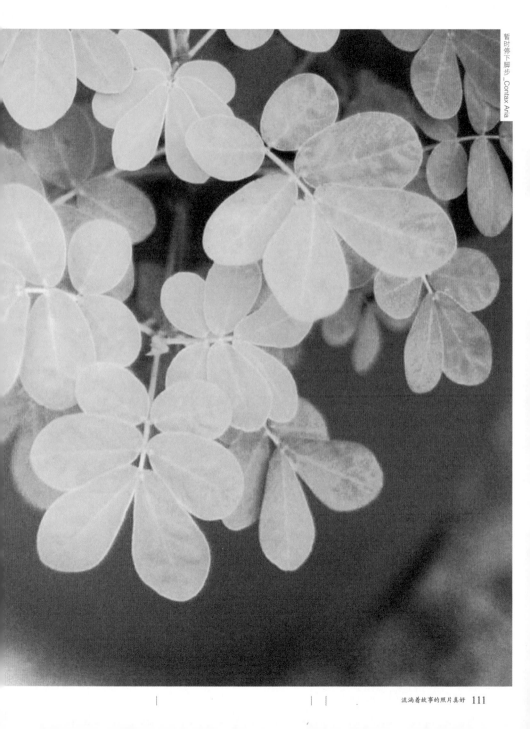

想抚摸的春天_Leica D lux4

特别是当花朵盛开的季节，我们走出家门，比起拍摄熙熙攘攘的人和风景来说，倒不如就把注意力放在拍摄花朵上。把镜头对准花朵和蓝天，利用近景拍摄，同时提高照相机的色彩度，你就会得到鲜艳华丽的照片了。

花之歌_Leica D lux4

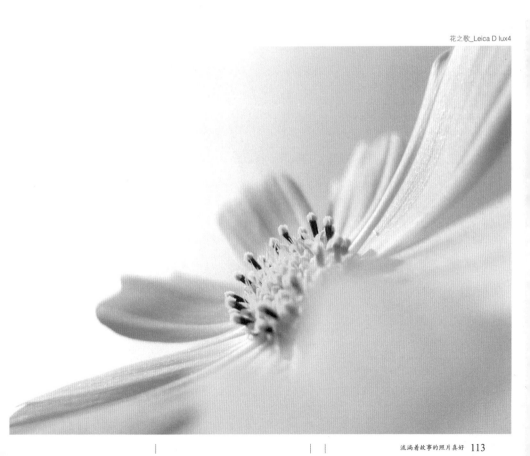

制造一些遮阳伞、气球或树叶的影子，或是在草帽上插上一朵小花，抑或是偶尔读一本轻松的书籍，对我们来说都是非常不错的事情。当平凡的氛围使得我们变得更加平凡时，我们就可以在散步中利用照相机尽情地享受一番了。

给我的礼物_EOS 300D

胡同里的故事

为了拍摄漂亮的模特而支付高额的会费，又或者是为了证明去高档饭店消费过而拍摄照片，这些都不是我们所关心的。因为我们是无论在任何条件下都热爱胡同的感性大师。我们喜爱胡同的美景，喜爱胡同给予心灵的炙热和对心灵的一尘不染。

下雨的街道_Contax Aria

为了更加集中精力感受胡同的美景，我们要养成沉默的习惯。
不仅仅是因为胡同里面有我们所珍惜的美景，还因为这里处处
散发着生活的气息和痕迹。假日，三三两两的亲朋好友在胡同
里逛着。而我们完全有别于他们，为了获得想得到的把沉默放
入照片中的满足感，需要我们无语的脚步。

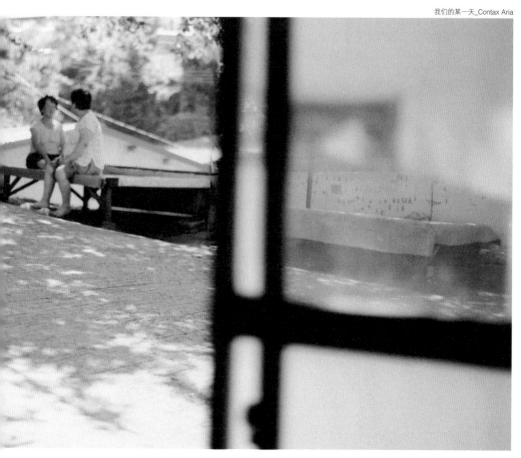

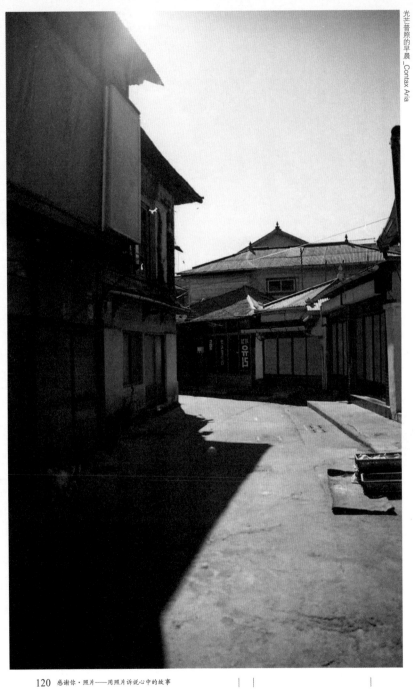

当然，每个摄影师的想法和价值观不同，所以对事物的看法也不同。所以，我偶尔会在一些摄影师所拍摄的胡同风景照片中读到贫困和悲惨。不过，这种把胡同的生活过于悲情化、不现实化的夸张的表现手法，对于我们感性平民摄影师来说真的是感觉非常不舒服。

买卖兴隆的小店_Eximus

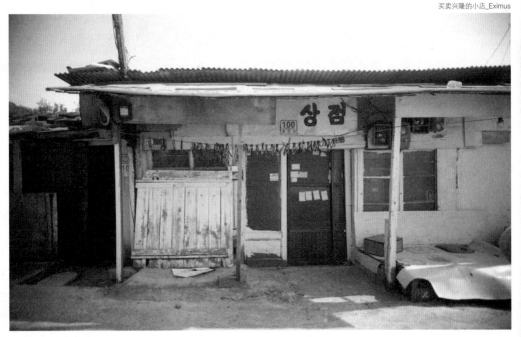

他在家吗_Contax Aria

静悄悄_Contax Aria

有些人总是摆出自己高高在上俯瞰百姓生活的那种姿态，在我看来那是对我们过着日常生活的百姓的鄙视，这些人其实是羞于向人们展示他们自己过的其实也是这种百姓的平凡生活。真希望再也不要有人将那些好好地、正常地、幸福地生活在胡同里的人们故意丑化、悲情化和不现实化了。

在站台上_Contax Aria

旅行赋予的快乐

我们所憧憬的旅行真的是多种多样。从恋人夫妻的甜蜜浪漫出行到三五知己酣畅的夏日假期旅行，从聚在一起的团队出行到带着沉重的心情独自逃跑的背包旅行。所有的这些出行都在"旅行"的回声中告诉我们一个答案，即旅行是心灵的按摩师。

Cabinet Singalongs一起_Fuji Klasse W

为了让眼睛和心灵尽情地享受那心情愉悦的出走，我们需要放下欲望轻装上阵。气派的风景，为了比别人拍摄得更精彩，在准备又重又大的照相机和镜头时往往肩膀、腰和脚的疲惫比浪漫和快乐的脚步来得更快一些。有个小的像粉饼盒一样的能让我们熟练操作的照相机就已经足够了。它们会为你装下旅行中遇见的微风或者流过指尖的清新空气的质感，因为它们具有伶俐和亲切的双眼。

黎明的颜色_Canon Eos 300D

稍加留意就能
发现美丽的地方

江原道 羊群牧场

提起江原道，自然就会联想到那宽阔的绿草原和温顺的羊群。摄影家们当然不会错过四季都迷人的牧场。在雾气蒙蒙的日子里从万籁俱寂的风景到白雪皑皑的岑寂，没有来过此地的人是不会理解这种浓重的思念之情的。这里是不管来过多少次也不会腻烦的像宝物一样的地方。

雨后_Canon Eos 300D

　　在像羊群牧场一样的地方,利用长焦距镜头,如果是数码照相机的话一定要把焦距放到最大, 平稳地把羊儿玩耍的场景拍摄下来是一个不错的主意。相反, 利用宽视角能把牧场的风景拍摄得广袤和恍惚也很好。正所谓"按下快门就是艺术"的这个场所, 利用各种各样的摄影方法也是非常有趣的选择。

我们发现的地方_Contax Aria

比东海还要好的安眠岛

一说起西海岸就会想到闪着灰光和散散乱乱的场景。但是安眠
岛改变了人们的偏见。有着漂亮名字的海水浴场和树木园，有
着美丽和时尚景观的这个岛屿，不用像去釜山和济州岛那样大
张旗鼓也能得到充分的平和的休息。

等待_Canon Eos 300D

安眠岛能看到美丽夕阳的地方有不少。只要对拍摄日落稍微学习一下的话，安眠岛是一个能让我们得到使自己都备受感动的作品的岛屿。要是能再带上一个小巧轻便的三角支架的话，拍出精彩的风景是绝对有可能的。

暂时的休息_Canon Eos 300D

藏在永宗岛里的场所

在仁川月尾岛坐船经过15分钟就会到达永宗岛。大家所了解的这个
地方就是吃生鱼片和暂时休息的地方。一次偶然的机会，我和朋友
一起来到永宗岛，发现了这么一个特别漂亮的场所，尤其是这里的
春天和夏天的永宗岛，会让你留下更加美好的回忆。

从船上下来，经过经营生鱼片的小店直接进入村落，穿过田野和小渔村一步一步向着山中走去，你会发现这里蕴藏着如此美丽的、秘密的森林和草地，春天盛开着的花朵，夏天的微风如流淌着的音乐，还有为旅行者提供休闲的咖啡小店。而这美丽的地方却存在于这么一个小岛之上，显得如此的朴素，就像一部电影一样。

秘密森林_Canon Eos 300D

只为那绿色_Canon Eos 300D

向南海出发

随着旅行地离家越来越远，我们会体会到100%的倦乏
和疲劳感，特别是带有异国情调的风景和悠闲自在的
氛围，可谓是避暑胜地。这种南海所给予的爽快会让
你的疲劳变成享受之余的奇妙体验。

我们的生活_Contax Aria

　　在南海有几处风景深受摄影家的喜爱，每勿岛和统营市就在此列。走几步就能看到大海和岛屿，看着寻找忠武紫菜包饭和蜂蜜面包的陌生游客，让我们透彻地体会到了什么是"真正的旅行"。还没有来过此地的朋友们，可以邀请几个志同道合的好友，准备好舒适的旅游鞋，认真仔细地确认好发船时间表，这里会让你体会到意想不到的感受。

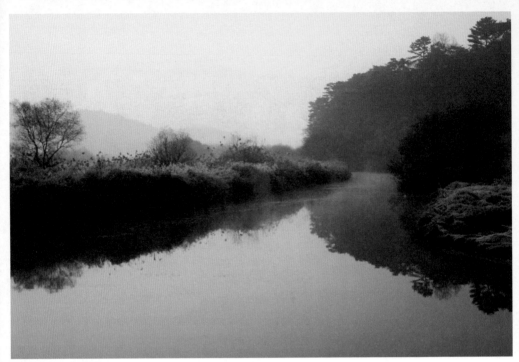

妖精的森林_Canon Eos 300D

神秘之地牛浦

四季都美丽灿烂的地方，神秘又平和的牛浦沼泽地，可以说算得上是最好的旅行地了。在季节交替的时节，如果运气好的话也会遇到水雾，望着沼泽地里的蓝天，望着草丛和水上，涌出真心的感动。

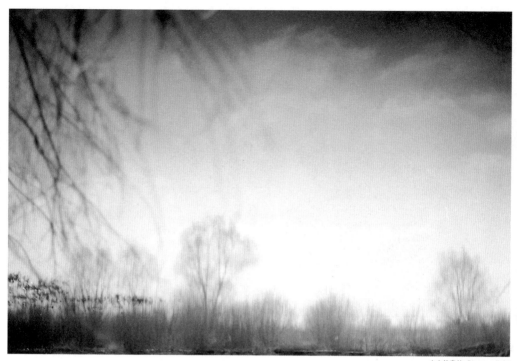

牛浦的沼泽地是著名的摄影之地，一年四季都因美丽而闻名。所以说为了能拍摄出与众不同的摄影作品就要采用多重曝光。日出和日落，水雾和与平日不同牛浦的沼泽，随着神秘感的不断扩大，在梦幻的丛林会得到只属于自己的作品。

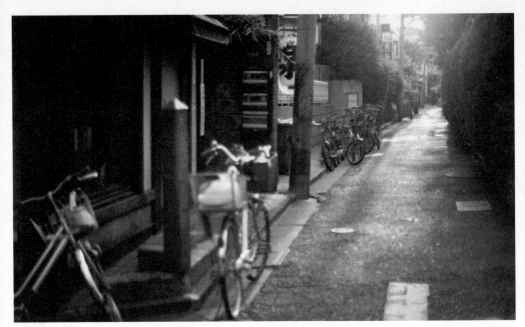

愉快的迷路_Contax Aria

抛弃著名的旅游胜地而去寻找生活的理由

因为胆小和小心而不敢去太远的国家，因此我去了一趟日本。刚开始有点累，但是因为日本人"执着"的亲切和包容，即使在语言不通的情况下，我也很顺利地去了我想去的地方，不管在哪里都能有站点和停留所，所以我的心态比从首尔到釜山还轻松。

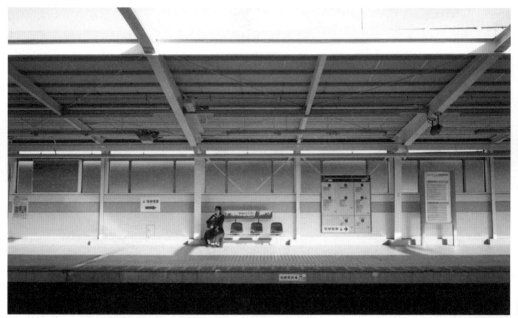

白天_Fuji Klasse W

无论是在我们国家，还是在日本、中国等离我们不远的国家，与其追着别人的脚步去那些书中和网络上介绍的著名旅游胜地，倒不如去一些别人没有去过的胡同，也许会得到让你心动的作品。

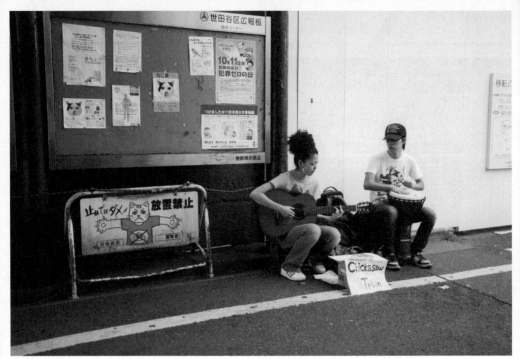

街头音乐人_Canon Eos 300D

我想旅行是为了我自己的投资，通过旅游享受着吃喝玩乐。照相机担当着证明和记录这重要的经历和感动的任务，是旅行中可靠的挚友。当我们从旅游地返回的时候，是照相机让我们的生活变得更加闪闪发亮，我们的幸福又以另一种形式在积累着。

当所有平凡

都变成戏剧化时

心灵创造的时间1_Leica D lux4

心灵创造的时间2_Leica D lux4

心灵创造的时间3_Leica D lux4

我所创作出来的作品虽然平凡但很漂亮

因为我们不是长篇电视连续剧的作家，没有必要花费几个月甚至几年的时间为编写故事而苦恼，仅仅去观察我们周围的那些经常被忽视的事情就可以了。比如说爱情开始时的怦然心动、时间的流逝、离别的惆怅，去寻找一些这样自然的素材尤为重要。

找到了优秀的素材以后，确定好方向。先做好记录，做好整理，你会完全沉浸在摄影和修整的过程中，充分地享受着其中的快乐。

最好不要在图片上配文字说明。比起文字说明，仅照片本身传达出来的故事和感受就会让我们受益匪浅。

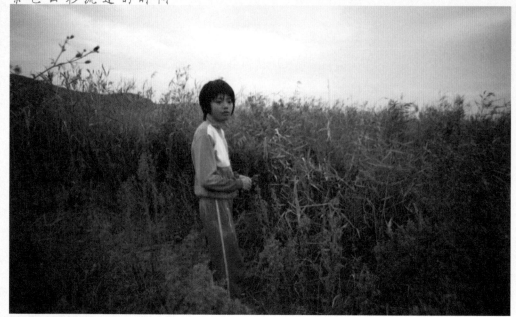

紫色云彩流过的时间_Contax Aria

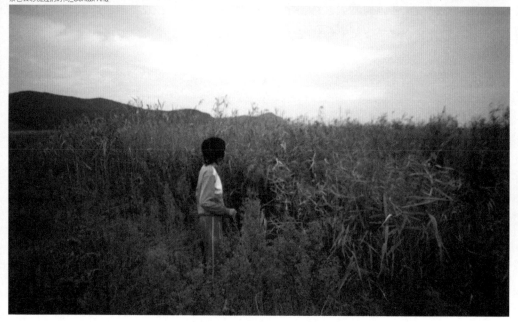

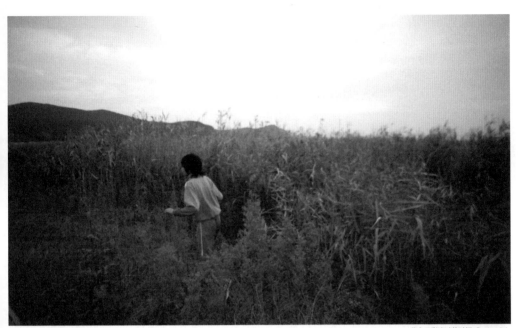

紫色云彩流过的时间_Contax Aria

爱 情 开 始 的 瞬 间

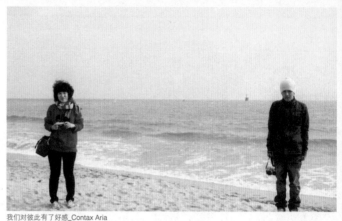

我们对彼此有了好感_Contax Aria

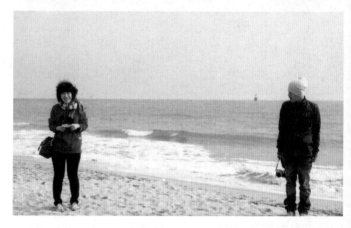

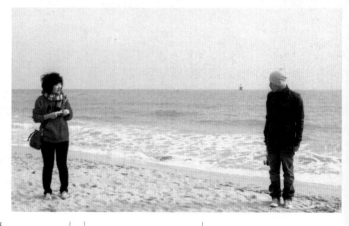

我们对彼此有了好感_Contax Aria

偶尔陷入
自我陶醉
也很惬意

对于谨小慎微的摄影家来说，向别人展露自己真的是一件非常害羞的事情，但同时又有着想展示自己的冲动和欲望。因此像我这样平凡的人也只能是在谁也没有的空间里尽情地装着可爱的表情自拍，当然要是长得再可爱、再漂亮一些就再好不过了，对于我来说最适合自拍了。

装嫩_Olympus E-P1

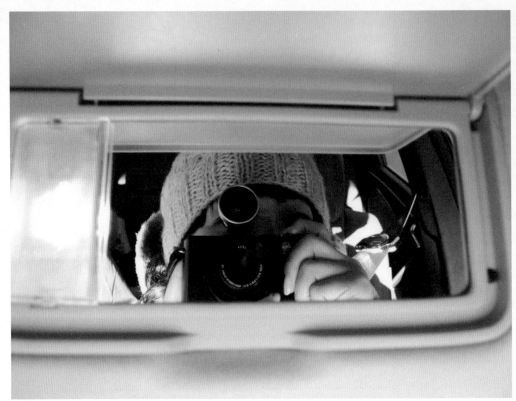

我们今天约会_Leica D-lux4

然而，我们一直都在拍着过于平凡的自拍照，把照相机和手机的镜头对准自认为最佳的角度，或者把脸弄得鼓鼓的装可爱频繁自拍，在像卫生间或车里有镜子的地方对着自己没完没了地按着快门。虽然在尽力地发挥遮遮掩掩的感觉，但是由于这种神秘感被太多的摄影家所利用，反而让人感觉很腻烦。稍不留神就有可能被打上炫耀照相机、时装和发型的标签，不会给人留下好感。

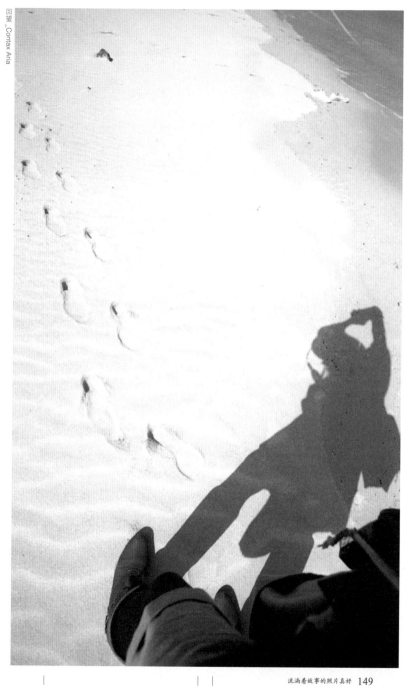

注视_Lomo LC-A

假如在我们所拍摄的照片前面加上"感性"这个单词的话，那么适当地让自拍发生一些变化可能会更好一些。请从长长的影子的照片和难为情的镜中自拍中逃离出来，赋予手指尖和姿势一些意义，使之成为更有诚意的表现。

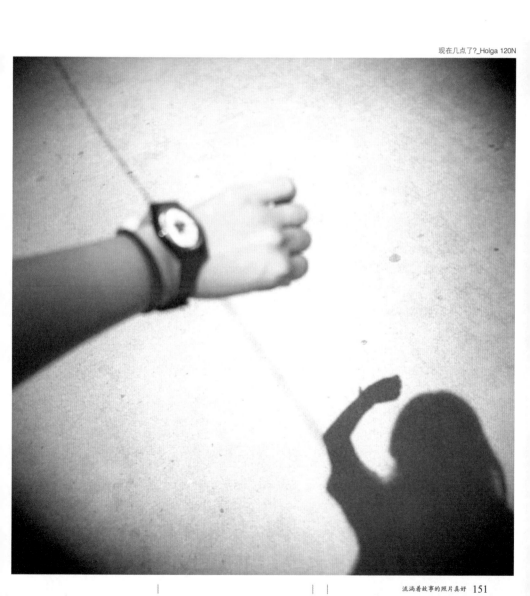

虽然羞于面对人们的视线，但不得不
承认对于可爱的照片起过贪心。

可是一想到有人拿着镜头在拍我的时
候，不知怎么，手脚就像被捆住了一
样，浑身不自在。自拍反倒是表现自
己丰富和果敢一面的拍摄方法。

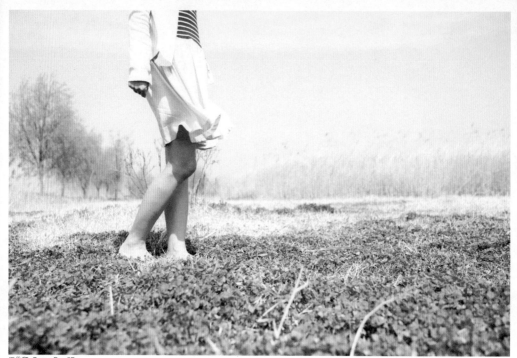

工作狂_Canon Eos 5D

为了能够使身体自由自在地表现自我，照相机有一个特别可人的设置叫作"自动计时拍摄"，当然比看着镜子拍摄多少要辛苦些，也需要投入更多的精力和时间，然而就像所付出的努力和辛苦那样，所得到的成果自然也不会让人失望，可以说是对自己的最高奖赏了。经过几次这样的自拍，满足感自不必多说。没想到的是拍摄的过程却是如此的愉快和新鲜。

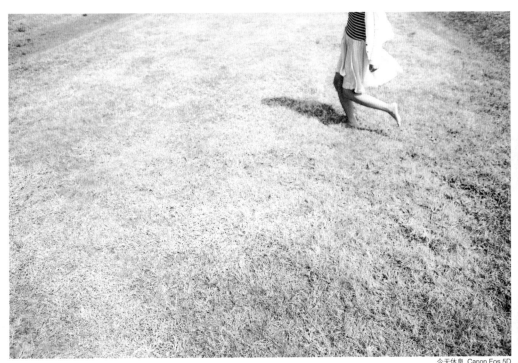

著名的外国小说所经常使用的也是此种类型的照片，即在公园里光着脚自由地跑着。我对于自己所努力拍摄的这些照片感觉非常的自豪，并视它们为可爱的宝物。但是在拍摄的时候一个人光着脚在乱跑的感觉是那么的怪异。以至于一个骑着自行车的老爷爷因为我异常的举动而下车，并且用不太舒服的表情驻足观望了我好久。该是多么的怪异呢？当然再没有比照片更能留下美好回忆的了。

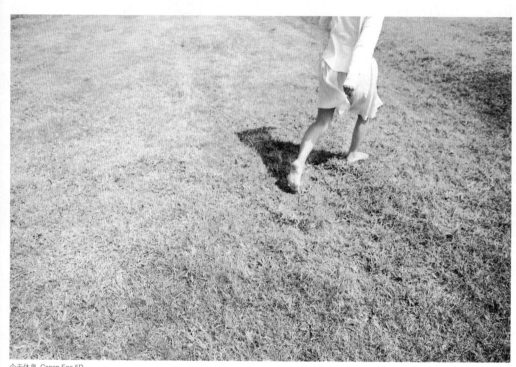

今天休息_Canon Eos 5D

用相机写字

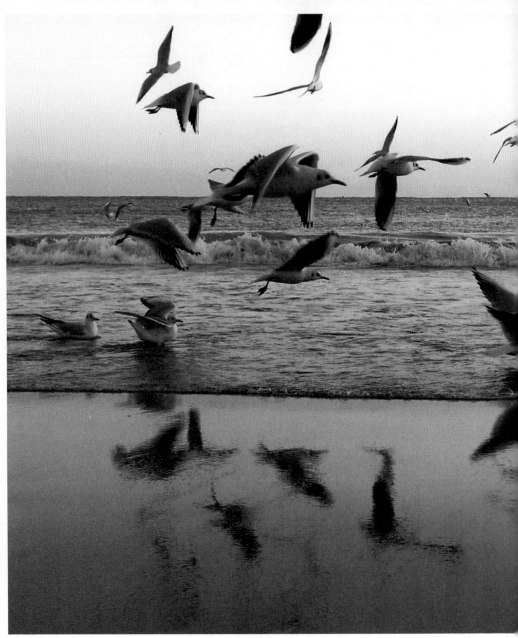

呼唤大海的夜_Leica D lux4

回忆起最初和照片相识的岁月，那时候就喜欢拍一些喜欢的地方、漂亮的小挂件或是我所钟爱的人们，看着自己拍摄下来的作品自我满足和自我陶醉着。但是当初那些为了配合照片而写下的文字，我真的应该重新好好看一下，那些文字干枯甚至有点像说明书一样，所以我决心换一种方式，很快地做出决定让我感到很高兴。

天空流动的地方_Olympus E-P1

我虽然厌烦像说明书一样的文字，但为配合照片而写下的文字就好像将封闭起来的感情和照片一起释放一样，随着季节的轮换而随之摇摆的心情，在凝望着温暖和忧郁的江水时涌现出来的思考的组合，在我所拍摄的照片中配写相吻合的文字的过程是那么的带劲和有意思，现在是为了拍照而写字，还是为了写字而拍照，真的是无法区分开来。

下午的街道_Fuji Klasse W

构图和色感，是高水平作品的重要内容。当我们欣赏一张照片的时候，去揣测摄影家的意图，这也正是提高我们对作品的感知能力的最基本的方法。当然，相对于专业的摄影师来说，我们只能算是草根一族，但我们是属于有意义的但并不孤独的群体，我们是让自身的感情和照片一起成长的感想很敏锐的一群人。对于能够成为自身感情的表现和沟通的工具来说，不要忘了选择文字也是自己能力的一种表现。

照片里的

白日梦

我喜欢介于梦想和现实之间那梦幻般的感情，同时我也享受着把这种感情用照片记录下来的过程。这种把时间和梦想的流逝、感情的变化等非现实的幻想都拍摄下来的摄影方法叫作"多重曝光"。

春困_Olympus E-P1

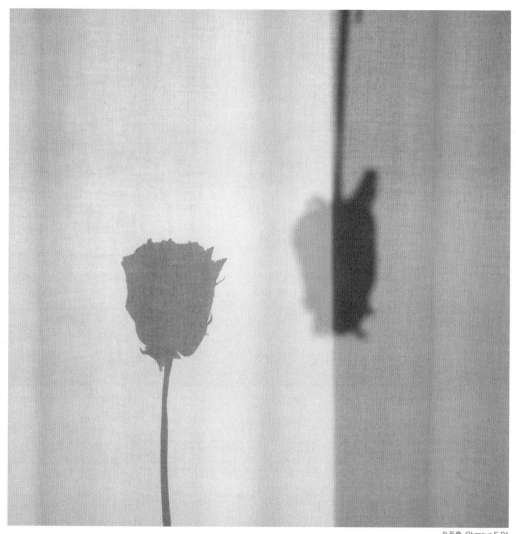

自画像_Olympus E-P1

　　"多重曝光"是帮助人们把复杂和奇妙的感情恰到好处地表现出来的一种摄影方式，我个人非常喜欢这种拍摄手法。

花的脸颊_Olympus E-P1

多重曝光是指两张以上的画面叠加在一起拍摄的手法。由于能把不明朗和恍惚的感情在一张照片里同时表现出来，所以备受一些感情丰富的人们喜爱。当我们想倾吐心中的故事和表现像梦一样模糊的状态的时候，多重曝光是再好不过的技术了。如果对于在一张照片里放一个画面的拍摄手法感到一丝的厌倦，那就果断地挑战一下多重曝光，对于爱好摄影的人们来说也是一种新鲜的尝试。

优雅的水珠 春天_Leica D lux 4

以前为了拍摄多重曝光的照片还要调整光圈值和快门速度值，很是麻烦，然而现在操作起来相当的简单。现在新上市的简便的数码照相机无论是谁只要一个设置，就能轻松地搞定。我们只要把注意力放在如何提高表现手法的能力和想象力上就行了。

噩梦的结尾_Leica D lux4

下午2点_Leica D lux4

用非现实的、梦幻的多重曝光的拍摄手法去拍摄出素材和主题鲜明的照片是很不容易的一件事情，为了成功拍摄出让自己心满意足的照片，深入地考虑一下两个拍摄主体的关联性，同时利用闲暇时间边记录边考虑与之互相吻合的照片的素材，以便做进一步研究。

慢节奏下的

老练眼神

花之风_Olympus E-P1

享 受 慢 拍

瞬间捕捉！把绝妙的刹那记录在照片上是非常有
味道和有触电般感觉的事情。可是比起这一点，
对于喜欢能够去发现平凡世界的那份闲适，以及
会捕捉平凡视角拥有细腻感觉的我们来说，或许
这也是我们对华丽世界的一种恐惧感的借口吧。
享受慢拍，让我们对平凡的生活更加珍惜和爱戴。

秋雨_Leica D lux

通过水我们能掌握空气的流动。假如在刹那间捕捉到的照片里有着静止的安静和沉默，那么快门速度在慢的状态拍摄下来的水的流逝就会拥有梦幻般的视觉效果。风多阴天的情况下不一定非要ND滤光镜，将快门速度设置为慢速，将流动的感觉拍摄下来，假如可以设置成手动模式，那一定不要忘了将光圈最大限度地勒紧。

闭上双眼也能看到的画_Olympus E-p1

你曾经站过的地方_Olympus E-p1

夏风_ Holga120N

在平常日子里的风的悸动

壮观的瀑布人、柔和的波浪，对于疲于在深夜追随都市光的车辙的我们来说，现在可否将视线转移到现实的生活中来，也是该记录一下风的悸动的时候了。照相机必须要使用昂贵的、镜头一定要带有ND滤光镜等这些借口暂时要先放一放。这幅照片是用最普通的塑性照相机Holga拍摄的。当时夕阳西下，狂风大作，我屏住呼吸将快门速度设置在Bulb模式进行了拍摄。

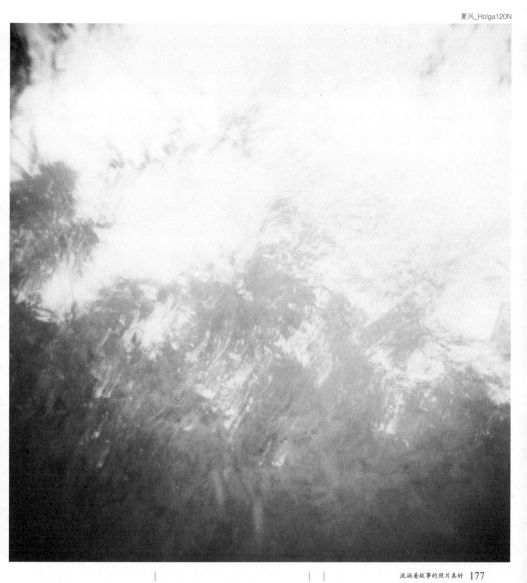

今天
用愉快的生活
代替感动

森林的早晨_Contax Aria

不 能 总 是 和 相 同 的 朋 友 相 见

为了主人而甘愿"粉身碎骨"的相机今天又像往常一样努力地向我打着招呼，可是我们已经开始遇到创作的瓶颈。每每按下快门的时候都希望能拍摄出耀眼和美丽的照片，当然脑海中那复杂的照片构图可能不会实现。但一整天都要为了照片而冥思苦想，这样的生活对于我们来说已困难重重，此时心中曾经为我排忧解难、曾经为我梳理生活、曾经为我构筑栖息之处的照片，变成了"再也没有发展"的照片了。因为感觉到我的照片再也没有前途，进而那种期待感和满足感都随之缩小。我该如何是好啊？我对照片已逐渐失去了兴趣。

记录记忆_Lomo Ic-A

"我觉得照片变得没意思了，怎么办呀？"

"我最近好久都没摸照相机了。也不知道该拍些什么。"

我身边爱好摄影的人们，无论是谁都会发出这么一两句牢骚。

没有谁没说过这样的话。

这时我就会非常自信地告诉大家：

"你需要新的照相机了。"

济州的午后_Diana mini

并不是非要买昂贵的名牌照相机和最新型号的数码机器才可以。哪怕是低价的塑料玩具照相机也能让你处在瓶颈中的摄影生活突然间充满愉快的活力，从而焕发生机。如果这也不能挽救你的摄影生活的话，那就和你身边的朋友交换一下相机。也许这会成为你对相机重拾兴趣的契机。

点 滴 的 魅 力

简易全景照相机不一样的乐趣，
美能达的自由境界(Minolta Freedom Vista)

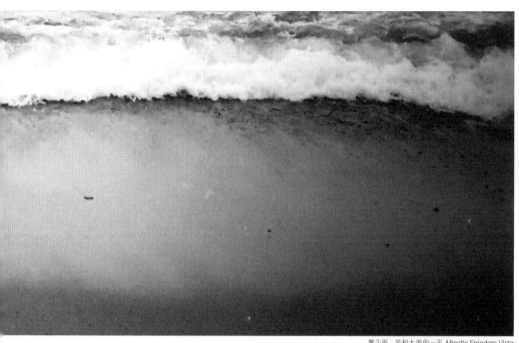

属于雨、风和大海的一天_Minolta Freedom Vista

拥有24mm视角、光圈值为f4.5的此款照相机，实际上拍摄不出全景照片，而是将胶卷的上下线进行遮挡，使画面拉长而得到的照片。简易照相机虽已成为一种主力照相机，它也有在视角上的遗憾和无奈，托它独特的福，也可以得到相当出色的照片，因为在旅行地也可以拥有没有任何负担的轻松感，所以在拍摄风景照的时候值得一用。

花已凋谢_Minolta Freedom Vista

春日_Minolta Freedom Vista

午后的空气_Minolta Freedom Vista

礼物_Diana mini

35mm的胶片正方形的魅力,
迷你戴安娜(Diana mini)

可爱又小巧的Diana mini为渴求中型格式的我们
非常轻松地提供了正方形尺寸的照片。更值得
一提的是,只用调整一个按钮就能得到带框架
的照片,我想这就是一举两得吧。虽然因为塑
料的特性,我们对它的画质和机能不能有过高
的期待,但是对于不足之处我们还是睁一只眼
闭一只眼吧。

记忆的碎片_Diana mini

在水上读你_Diana mini

属于彼此_Diana mini

幸运之神让我看到的太阳_Holga 120N

将要忘记时重新拾起的
"猴哥"（相机Holga的音译）

想不起来的那一时刻_Holga 120N

这款笨拙的照相机竟然非常勇敢地使用120mm
的胶卷，虽然拥有的光圈数值只有表示晴天的
（f11）和阴天的（f8），但是因为那梦幻的色
彩和镜头而让很多草根一族为之着迷。

现在去赴约_Holga 120N

一个人_Holga 120N

刮太阳雨的某一天_Eximus

享受温暖的魅力, 爱思慕思(Eximus)

因为光圈值为 f11, 所以在阴天或是在屋里摄影的时候有点困难, 但是在太阳光线充足的时候, 景深和温暖的色感让我为之着迷。在阳光灿烂的日子, 带着轻松的心态走在小区里拿着相机是再好不过了。

爱你, LOMO

我的第一部照相机LOMO对我来说现在已成为一种文化的、坚实的、帅气的照相机。当然，因为不是玩具照相机，所以在价格上不是很便宜。但却能得到目测相机和照片编辑软件所无法达到的色感和丰富的效果，让我时时刻刻为此魂牵梦萦着。因为不用苦恼于构图和晃动，所以拥有着无限的自由，我想这也是我喜爱LOMO的一个缘由吧。

孤独和温暖的一天_Lomo lc-a

勇敢地站出来_Lomo lc-a

安慰你_Lomo lc-a

看我_Olympus Pen-FT

竖型照相机的魅力, 奥林巴斯(Olympus pen)

虽然使用36张胶卷但却能得到72张胶卷的照片的竖型照相机，相同的场所会有不同的构图，相同的一个拍摄主体用此照相机在不同的角度进行拍摄会得到不同精彩的画面。不仅仅是现在普遍使用的Pen-ee还有Pen和Pen-FT等镜头可以互换的机种的SLR照相机，在使用光圈亮度数值较高的镜头时，根据景深也能拍摄出主要拍摄主体清晰背景虚化的照片，所以说在珍惜每一张胶片的同时进行练习也是不错的选择。

在家门前遇到的雨_Olympus Pen-FT

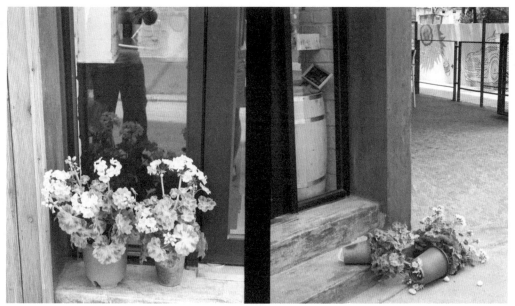

风多的日子_Olympus Pen-FT

向着彼此 _ Fuji Klasse W

便利的模拟物、感性的珍馐，**拍立得**

拍立得所给予的语感不仅温暖还那么的温柔，现在那
梦幻的虚拟正以感性的脚步向我们走来。

我们爱的空间_sx-70

从电影里经常采用的小道具如经典的sx-70到拥有多样色彩的大尺寸富士，因为能够立刻取得所拍摄的照片，所以在值得纪念的场所发挥着名副其实的作用，绝不愧对于拍立得的名字。也有别于在电脑和胶片里储存的照片，让我深陷于它的朴素和具有人情味的感性中。

03 照片之外的世界
也有照片

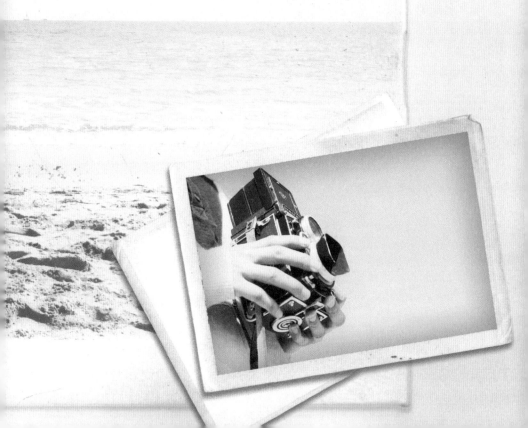

照片修正，这是对他人的包容和礼貌

那时就一个人_Olympus E-p1

为了我身边那些闪光的朋友

我经常给身边的那些长得不如模特那么标致的朋友拍照。通常情况下会员之间会出资请一个完全陌生的模特来拍照，但仅仅就因为漂亮这一个理由进行拍摄，对于像我们这样性格腼腆的人来说真是没有办法办到。对于脸形不够漂亮的朋友和身材不够苗条的后辈来说，只要他们愿意站在我的镜头前，那对我来说已经是相当感激不尽的事情了。

给予彼此的美好礼物

当所有的一切都美好的时候_Olympus E-p1

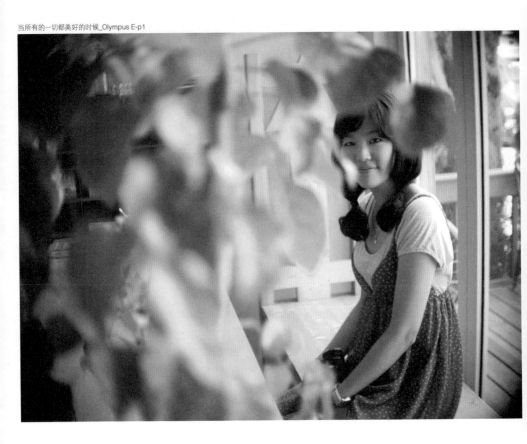

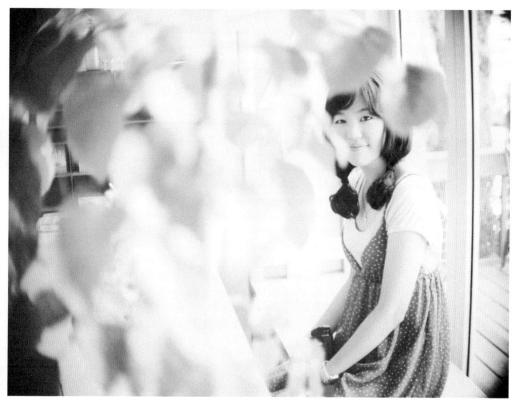

当所有的一切都美好的时候_Olympus E-p1

不管在什么时候对着本身就很漂亮的特拉按动快门，都能拍摄下那清爽的感觉。我带着喜爱她的心情拍摄并同时进行了后期的作业，没想到照片中的她变成了比本人还要光彩照人的靓丽少女。这次的修正只要对照片修饰软件稍懂一点儿，花费5分钟就能得到这样的效果。

交 流 的 开 始

在博客规模还不是很大的时候，为了能与和我有共同爱好的人们相互交流，我没少在设计主页上下功夫，因为那是完全属于我的空间，即使我不主动联系也会有与我有相似感受的人们不断地给我留言。那时所遇到的人们至今仍是我生活中不可缺少的、温暖和让人饱含谢意的朋友们。

Olympus E-p1

因为打开了房间里所有的窗户，所以一睁眼就能听到雨声，雨滴好像为了我而慢慢地下着，真是个让人感激的早晨。

今天照例又听着By Jun的曲子，真想抱着音箱去抚摸那悠扬的音节。

从一杯先生知道不让喝的咖啡开始了我勇敢的早晨，随着雨声的增大，屋子里越发显得静寂，希望绅士男先生平安归来的思绪从玄关处蔓延开来，散发出淡淡的孤单。

NAVER blog博客_leahstudio.com

网络空间现在已变成我生活的一部分，在这里我们像邻居和亲戚一样相互安慰和拥抱着，有的时候很难向家庭和朋友述说的尖锐的感情在这里能够得到他们给予的包容和劝慰。在这里，与和我心灵相通的他们相互交流时，他们所给予我们的安慰远远比我们想象的还要温暖和伟大。

但是我们千万不能因为追求点击量和留言数而苦恼，如果产生了这种不安全感和强迫感的话，一定要及时调整过来。不要让网络空间左右我们的生活，学会享受是最重要的。我常常和我周围的朋友讲，为了做得更好而去打理网络空间看上去可能会很完美，但是却令人不舒服。要知道那些网络空间里的人们会充分地发现这一点的。我想说的话、我想去做的那瞬间的自然，这些才是让我的空间缤纷多彩的时刻。抛弃焦躁不安，用放松的心态去领悟沟通，我时常陶醉用这种方式打理我舒适的空间，舒适到有的时候真想"扑通"一下来个蹦极。

流淌着相同的电流，

这是专属于

我们的共感地带

秋日_Leica D lux4

终 于 发 现 你 们 了

在没有同道中人的那段岁月中，常常独自一人走在拍照的路
途上。一个人去坡州的英语村庄，一个人去苏来湿地生态公
园，一个人去仙游岛公园。然而由于是天生的路痴，常常在
相同的路上转来转去，并用那凄凉的表情面对着世界。因此
在我的照片中，即使是在温暖的春天拍摄下来的也总是孤单
的风景，也许这就是我的感情线。虽然我不得不承认它，但
也不知怎么我总想找一个突破口。

今天看到的世界 _Contax Aria

和人们相处的畏惧在逐渐地消退以后，以参加网上摄影爱好团体为出发点，一开始先是加入了在家附近的和我使用相同机型的摄影爱好者的小团体，然后就发展为参加全国性的团体。互不相识的人们为了一个共同的爱好聚在一起彼此用心地交流，真的没有想到这种感觉是那么的美好。我因为是一个人而不愿意吃饭，时常饿着肚子拍摄，但是现在拍着照片感觉到饿的话会和大家一起有说有笑地吃着饭，因为有这些人的存在，对于害羞的我来说真的是一件最美好的事情了。能够脱离以前那可怜的摄影生活简直再幸福不过了。

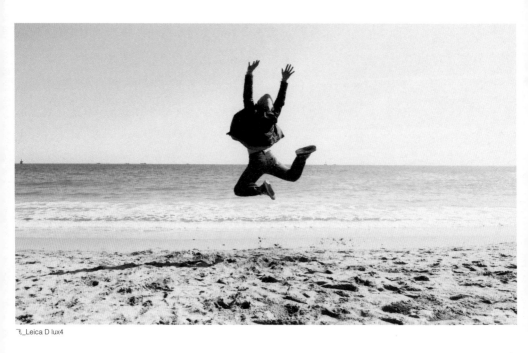

飞_Leica D lux4

第一次牵手的日子_Eos 5D

再稍微多说两句，在最初加入的摄影爱好者的团体中遇到了我坚实的保护者，也就是我的先生。有可能是兴趣和视角相通的原因吧，心灵之门的开启比想象的要容易一些，因此我们拥有了一起领略和享受风景的美好时间。我和先生真的非常感谢照片所给予我们的一切，我们将一直感谢下去，直到永远。我时常在想我们的人生中怎么会有如此美妙的时光，真的美到了令人怀疑的程度。精彩的人生几乎都是通过照片世界让我们彼此相望，并永远地守望着我们的感情。

从咖啡屋到咖啡屋的转移_Olympus E-p1

彼 此 之 间 向 彼 此 学 习

在喜爱照片的成员中还真是没看到过很平凡的人。热爱艺术、感性生活所赋予他们的不平凡，不知怎么觉得都是理所当然的事情。有意思的是，那个摄影团体虽然小却是一个小小的社会，因此每天都有许许多多不平凡的事发生着。在那复杂和微妙的空间里，维持明智的关系比调整相机让其合理曝光的事要重要得多。

你的手_Olympus E-p1

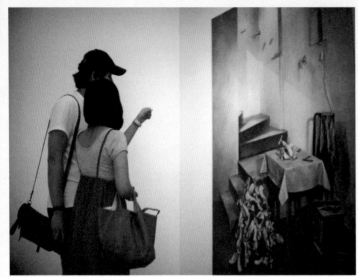
在展览会上_Olympus E-p1

好，如果现在你已经加入了你所满意的摄影同好会，那么就与善良的人们同行去参加一些展示会或是听一些摄影方面的讲座，所有的这些也许会成为你愉快的趣味生活。大家在一起观看摄影集或是把自己所了解到的关于相机方面的"情报"拿出来和大家一起探讨，不知不觉中比起自己一个人独自摄影时无论在视角还是感觉上都会有很大的进步。如果只是对接近异性和饮酒产生浓烈的兴趣而带着这种心情参加同好会的话，那我们就代替照片变成沉默同好会了。

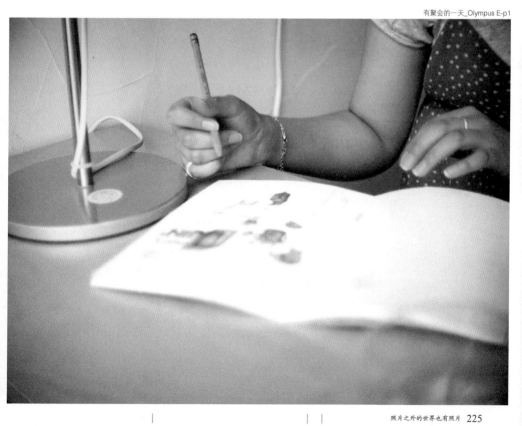

有聚会的一天_Olympus E-p1

海边的午后_Fuji Klasse W

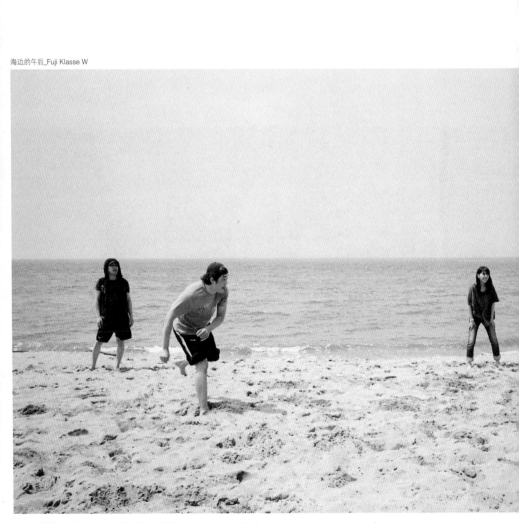

自带美食的派对_Leica D lux4

谢 谢 你 们 在 我 身 边

我们一起出游、弹吉他、带着各自做好的美食开着派对。从相互记着生日的友好关系开始到给受伤的对方以纯真的拥抱，彼此分享着温暖，所有的这些让我们越走越近。这样的我们通过彼此之间心灵的交换成长为正直善良的人，这样的我们也无论摄影作品的好与坏默默地抚慰着彼此。

在进行同好会活动的时候抛开摄影因素，有可能同好会成员之间因为感情问题发生了悲伤和困难的事情从而使得大家疲惫不堪。但是对于因相同爱好而走到一起的我们来说，相互之间想厌恶也厌恶不了的那美好的关系，不要以为只要加入或退出同好会我们的缘分就因此开始或结束。假如有这种想法的话，那么我们这个虽然小而坚固的世界就变得太可怜了。

祝贺_Leica D lux4